智永楷书集字对联

郑晓华　主编
吴杰　编

上海辞书出版社

编者的话

初学书法者必然先从临摹古人碑帖开始，点划结构风格务求酷似。临摹阶段以后则开始进入创作阶段。『从临帖到创作』是学书过程中必然面临的跨越，然而这一步跨越往往困难重重，有人可能一辈子都跨不过或者没有跨好而误入歧途。使用集字字帖来作为『从临帖到创作』的过渡，不失为一种简便快捷的好方法。为此，我们邀请资深书法教育家编辑出版一套从历代著名碑帖集字而成的楹联与诗帖，借助电脑图像处理技术，将字在大小重轻倾侧等方面做到气息贯通、笔画呼应，力求以最完美的效果呈献给读者。

智永，陈隋间书法家，名法极，山阴（今浙江绍兴）永欣寺僧，人称永禅师。王羲之七世孙，继承祖法，精勤书艺，临王羲之《兰亭序》书二十年。创『永字八法』，为后代楷书立下典范。虞世南传承其书，影响初唐书学。唐张怀瓘《书断》评其书：『气调下于欧、虞，精熟过于羊、薄。』编者耗数月之功，对每副楹联中的选字反复斟酌推敲，做到既忠于原著，无一笔代写，又不生搬硬套，适当运用电脑技术进行协调，终成此帖。因字源条件所限，有些对联或在平仄协调上尚存不足，我们且以较为宽松的眼光对待，还望读者见谅。

智永楷书集字对联

翠荷承露 银汉横霄

翠荷承露

银汉横霄

多读有益　温故知新

多　讀　有　益

温　故　知　新

凤鸣高阙
龙潜深渊

鳳鳴高闕

龍潛深淵

松

節

磐

霜

蘭

馨

映

月

兰馨映月　松节磐霜

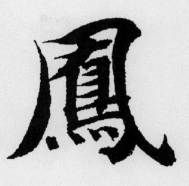
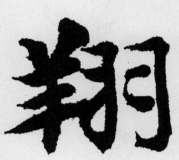
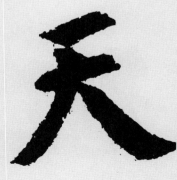
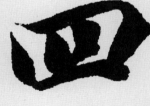

龙腾四海

凤翔九天

勿恃己長　　莫笑人短

 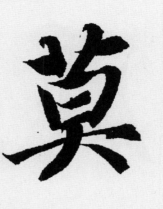

莫笑人短　勿恃己长

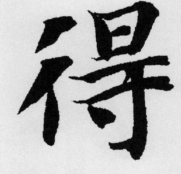

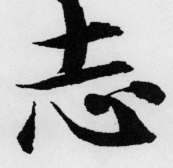

事理通達　心氣平和

天清日丽　国富民安

宫殿朝阳

梧桐带雨

梧桐带雨 宫殿朝阳

翠树环金谷 长空列银河

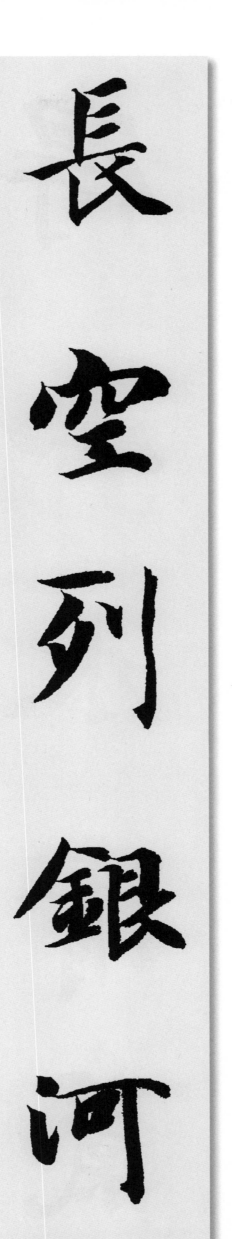

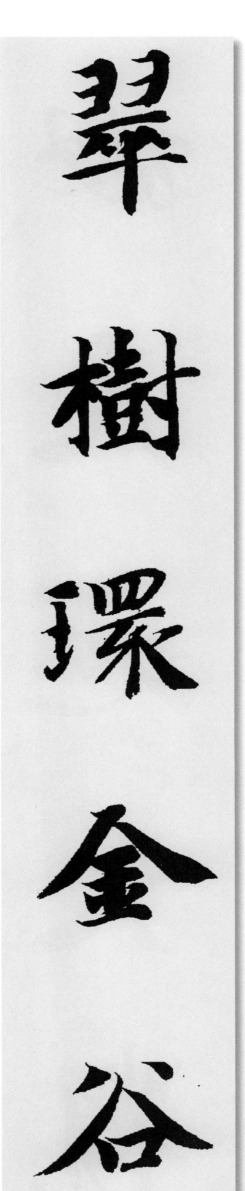

得山水清气　极天地大观

極天地大觀

得山水清氣

读书能见道　入世不求名

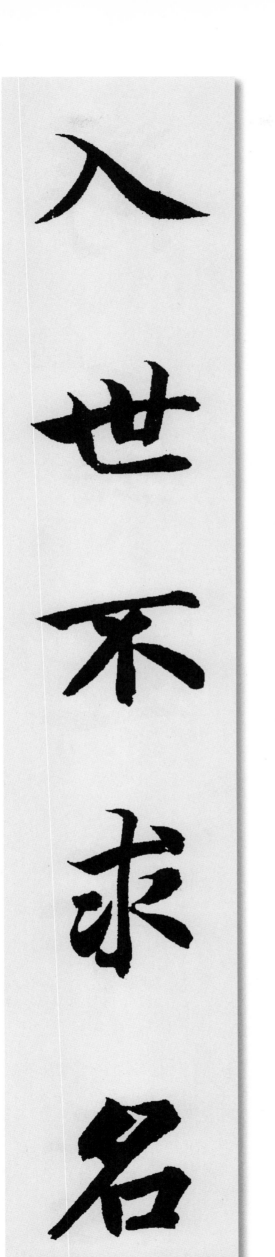

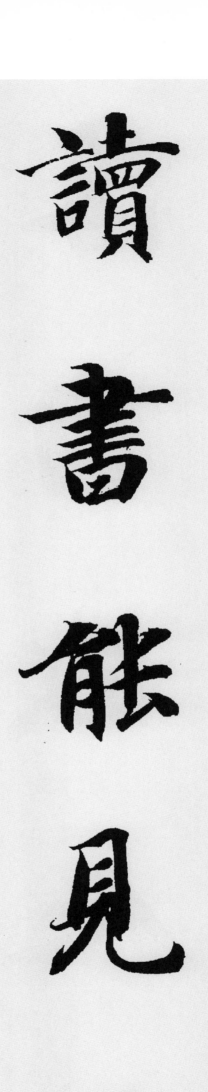

落日故人情

浮雲遊子意

浮云游子意　落日故人情

高怀见物理　和气得天真

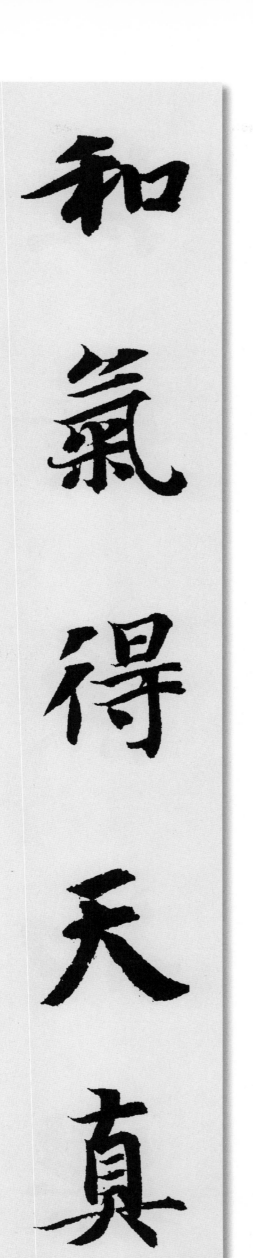

高懷見物理

和氣得天真

天高鸟任飞

海旷鱼知乐

海旷鱼知乐 天高鸟任飞

景明兰气逸 岩旷水声高

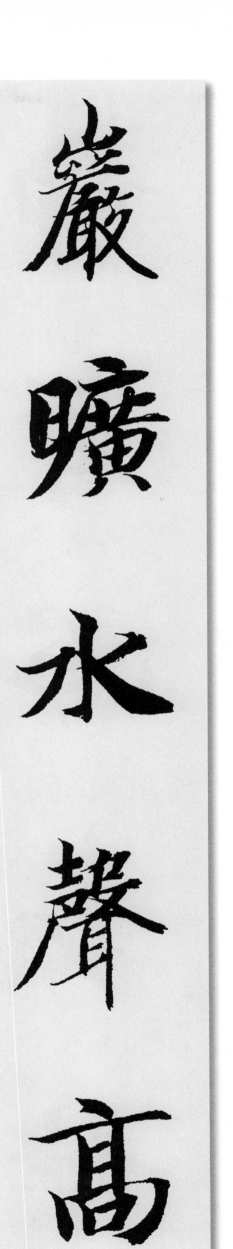

景明蘭氣逸

巖曠水聲高

飄然思不群

静者心多妙

静者心多妙　飘然思不群

让人非我弱　得志莫离群

让人非我弱
得志莫离群

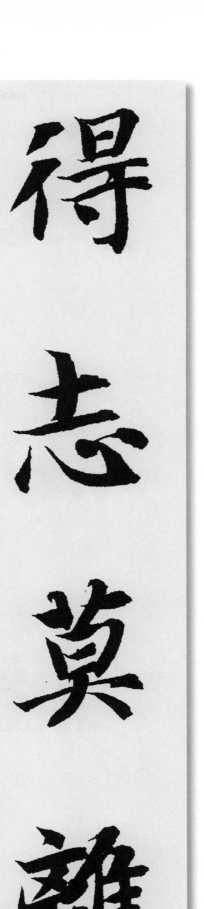

诗拙贵知真

天高难诉苦

天高难诉苦 诗拙贵知真

野坐观云起　溪行爱鱼游

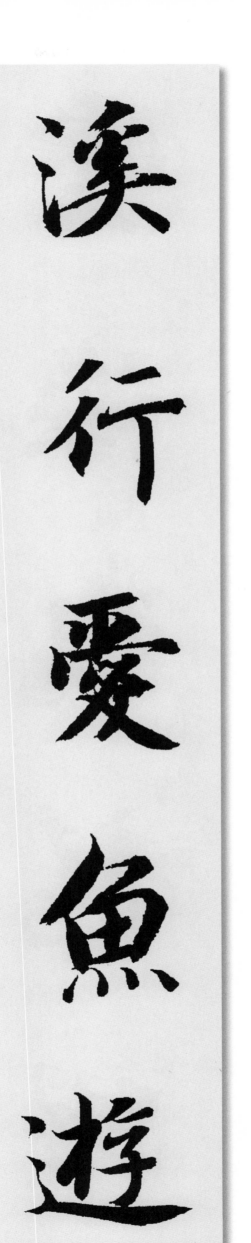

野坐观云起

溪行爱鱼游

桐陰聽鳳鳴

雲海觀龍躍

云海观龙跃　桐阴听凤鸣

静坐常思己过　闲谈莫论人非

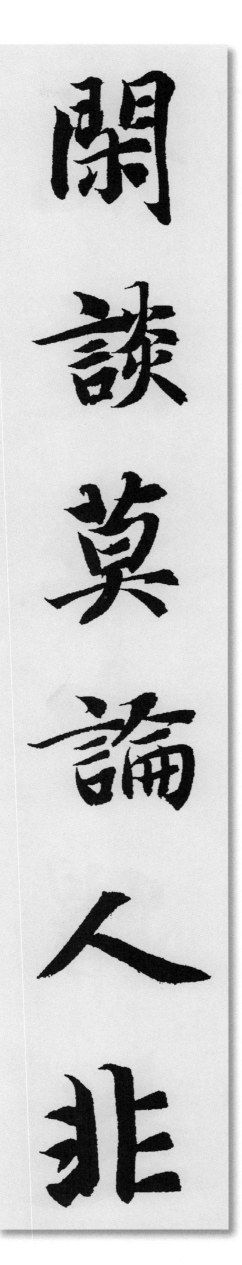

静坐常思己過

開談莫論人非

龙从海中跃起 凤自天外飞来

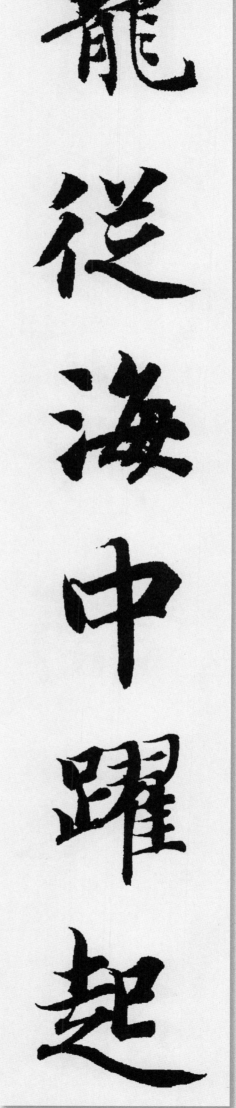

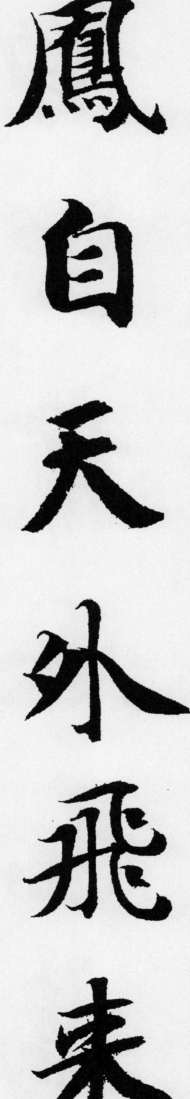

龙从海中跃起

凤自天外飞来

岂能尽如人意 但求无愧我心

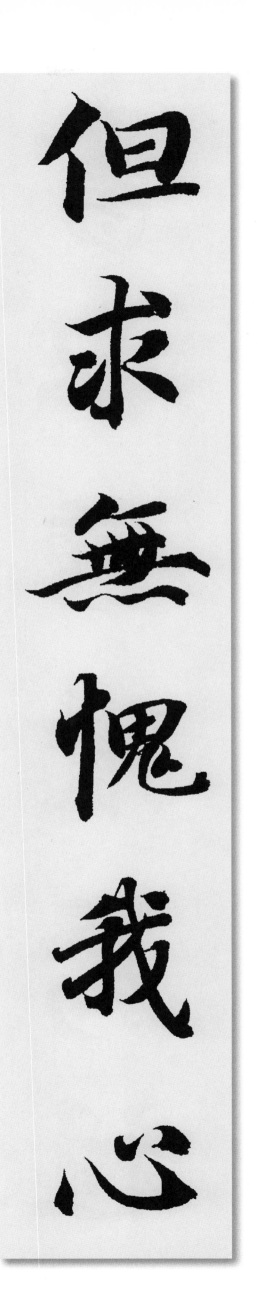
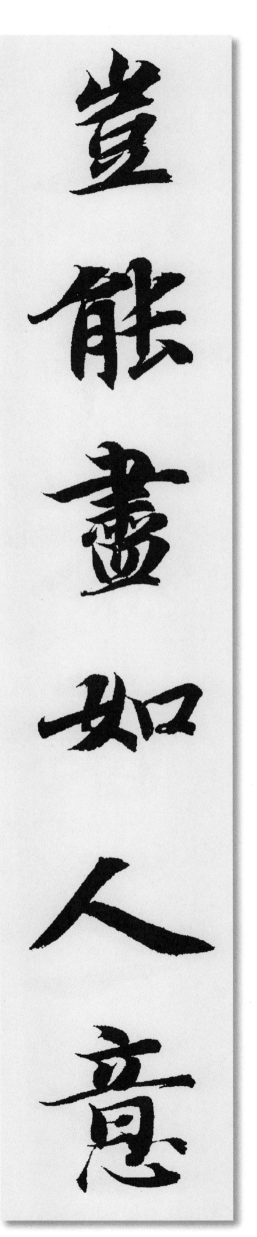

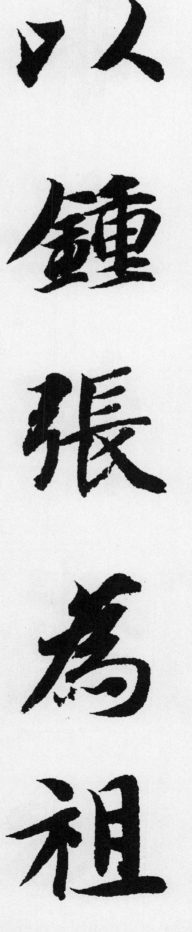

书以钟张为祖 文升秦汉之堂

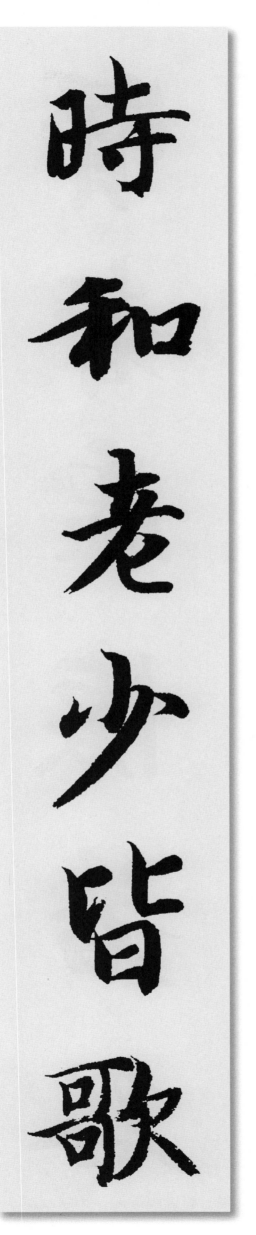

岁有国民都乐　时和老少皆歌

岁有國民都樂

時和老少皆歌

賢者虛懷若谷

仁人習靜如山

賢者虛懷若谷 仁人習靜如山

新年新岁新景
好地好家好园

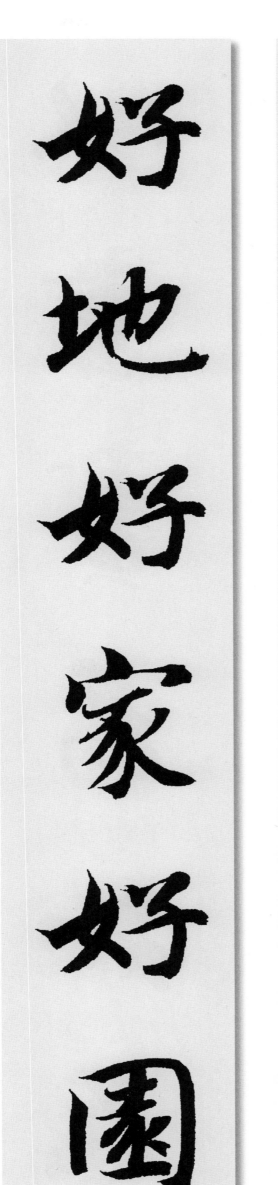

以书画为知己 集古今之大观

集古今之大观 以书画为知己

吹笙鼓瑟接淑女
举酒肆筵敬嘉宾

吹笙鼓瑟接淑女

举酒肆筵敬嘉宾

月照平沙夏夜霜

風吹古木晴天雨

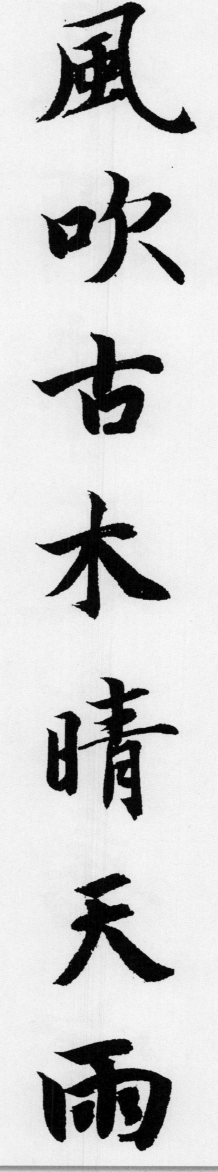

风吹古木晴天雨 月照平沙夏夜霜

静里远怀千古事 意中常满十分春

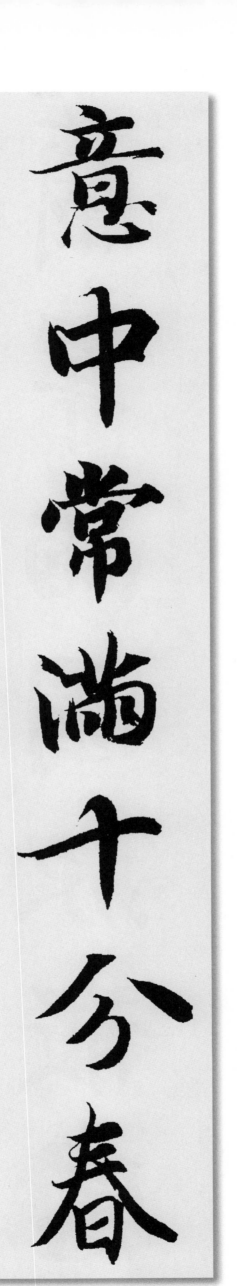

静里远怀千古事

意中常满十分春

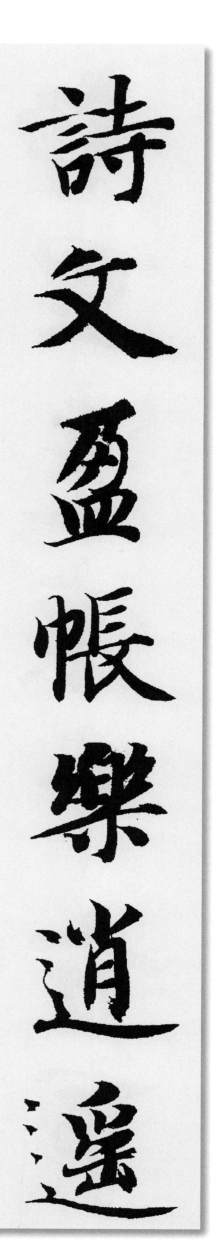

兰草满园欣散虑 诗文盈帐乐逍遥

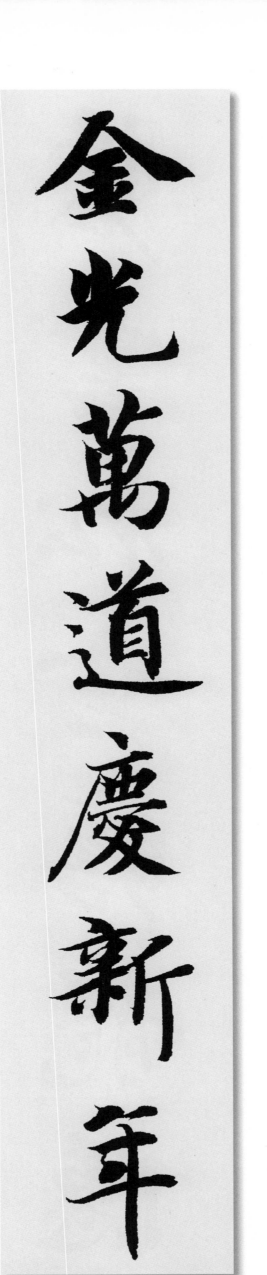

美酒千杯辞旧岁 金光万道庆新年

美酒千杯辞旧岁

金光万道庆新年

磐雲松古瞻龍隱

流水聲寒眺鳳翔

磐云松古瞻龙隐　流水声寒眺凤翔

千秋笔墨惊广殿 万道金光照华庭

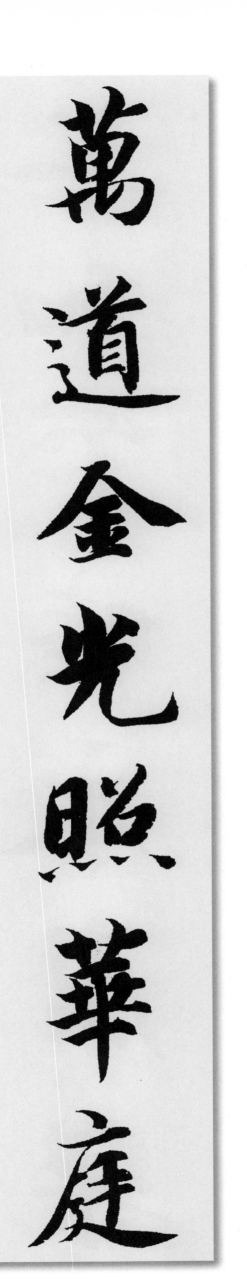

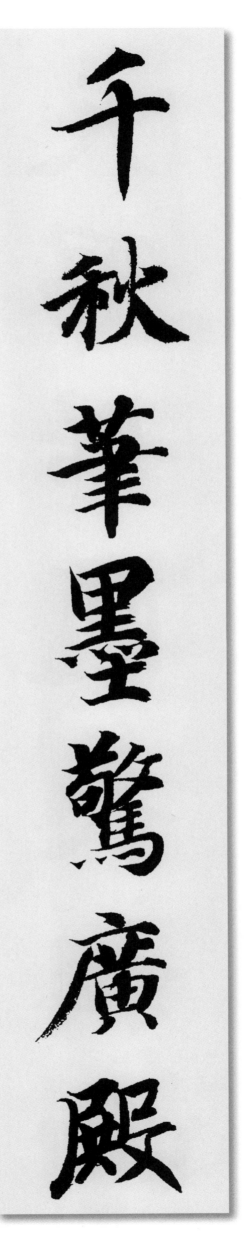

夫唱婦隨長相知

上和下睦永康樂

上和下睦永康乐　夫唱妇随长相知

书到用时方恨少
事非经过不知难

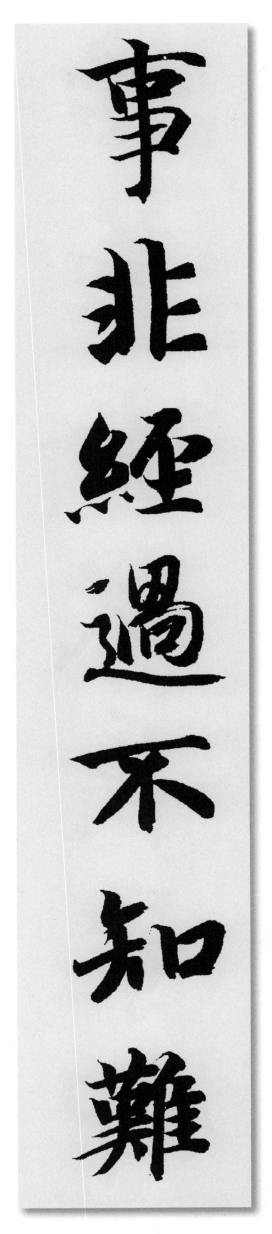

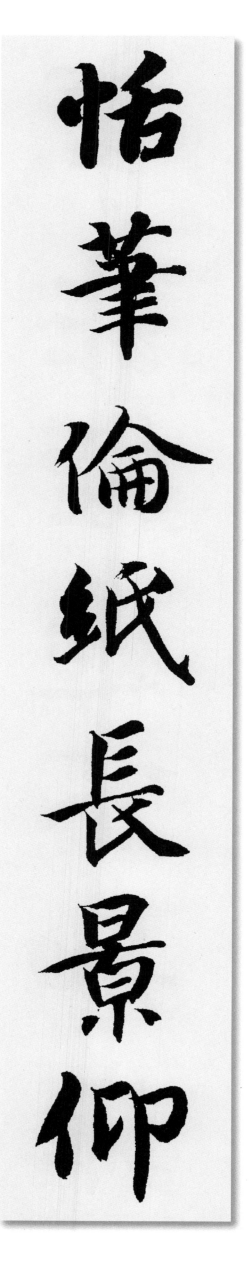

恬笔伦纸长景仰　秘琴阮啸且逍遥

有志登天天有路 无心为学学无门

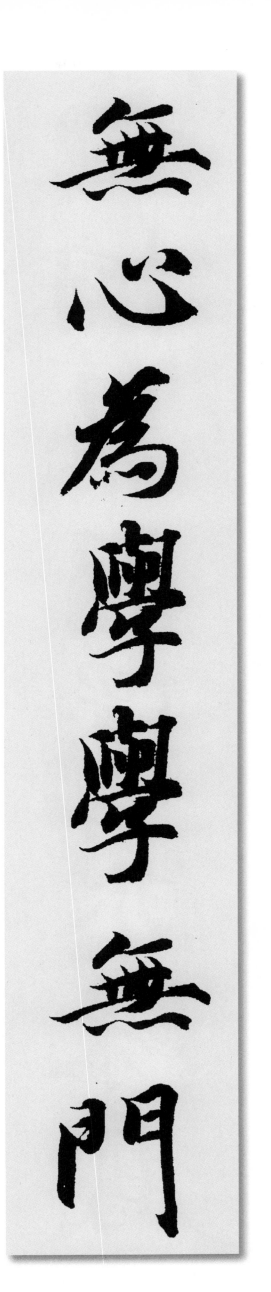
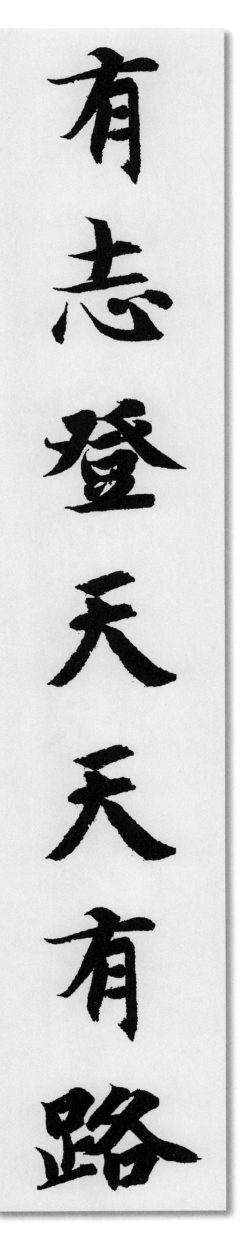

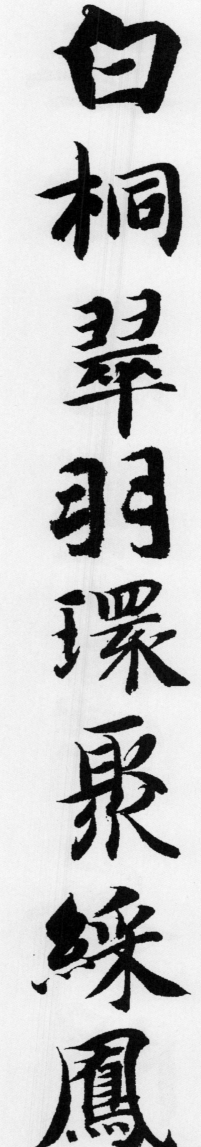

白桐翠羽环聚彩凤

紫塞金沙赖及翔龙

容止若思淑女情逸
言辞诚美少年才良

言辭誠美少年才良

容止若思淑女情逸

攝職從政不論尊卑

學優登仕莫分貴賤

学优登仕莫分贵贱 摄职从政不论尊卑

银汉珠光水天一色 金秋玉露龙凤和鸣

银漢珠光水天一色

金秋玉露龍鳳和鳴

图书在版编目（CIP）数据

智永楷书集字对联 / 郑晓华主编；吴杰编. ——
上海：上海辞书出版社，2016.6（2019.9 重印）
（集字字帖系列）
ISBN 978-7-5326-4586-2

I. ①智… II. ①郑… ②吴… III. ①楷书—法帖—
中国—隋代 IV. ①J292.24

中国版本图书馆CIP数据核字（2016）第091993号

集字字帖系列
智永楷书集字对联

郑晓华 主编 吴杰 编

丛书编委（按姓氏笔画排列）
马亚楠 韦　娜 王　宾 王高升 石　壹 卢星军 叶维中 成联方 刘春雨
孙国彬 李　方 李　园 李剑锋 李群辉 吴　杰 宋　涛 宋雪云鹤
张广冉 张希平 周利锋 赵寒成 段　军 段　阳 柴　敏 钱莹科 梁治国

出版统筹/刘毅强　策划/赵寒成
责任编辑/钱莹科　版式设计/赵姁珏　封面设计/周仁维

上海世纪出版股份有限公司
辞书出版社出版
200040　上海市陕西北路457号　www.cishu.com.cn
上海世纪出版股份有限公司发行中心发行
200001　上海市福建中路193号　www.ewen.co
上海盛隆印务有限公司印刷

开本889毫米×1194毫米　1/12　印张4
2016年6月第1版　2019年9月第2次印刷

ISBN 978-7-5326-4586-2/J·557
定价：28.00元

本书如有质量问题，请与承印厂质量科联系。T：021-52820010